楷书入门

偏旁部首

荆霄鹏 书

长江出版传媒
Changjiang Publishing & Media

湖北美术出版社
Hubei Fine Arts Publishing House

图书在版编目（ＣＩＰ）数据

楷书入门.偏旁部首 / 荆霄鹏书. — 武汉 ：湖北美术出版社，

2021.4

ISBN 978-7-5712-0607-9

Ⅰ. ①楷…

Ⅱ. ①荆…

Ⅲ. ①硬笔字－楷书－法帖

Ⅳ. ①J292.12

中国版本图书馆 CIP 数据核字(2020)第 246300 号

楷书入门·偏旁部首　　　　　　　　　　　　　　ⒸⒸ荆霄鹏 书

出版发行：	长江出版传媒　湖北美术出版社
地　　址：	武汉市洪山区雄楚大街 268 号 B 座
电　　话：	(027)87391256　87391503
邮政编码：	430070
网　　址：	www.hbapress.com.cn
印　　刷：	成都蜀林印务有限公司
开　　本：	889mm×1194mm　1/16
印　　张：	3.375
版　　次：	2021 年 4 月第 1 版　2021 年 4 月第 1 次印刷
定　　价：	24.00 元

使用说明

《练字路线图》使用说明

沿裁剪线撕下图纸，按照步骤学习本书。

《加强字卡》使用说明

1. 沿裁剪线撕下字卡，并沿折叠线全部折叠一次，然后再摊开。

2. 准备好田字格或米字格练字本，找到自己想要加强练习的字，折叠字卡并对准格线，开始临写。（扫右方二维码，看视频演示）

字卡使用
说明

视频观看方法

扫一扫示范旁边的二维码，观看视频进行学习。

扫码看视频讲解

点稍靠右

竖稍倾斜

点不宜低·点竖直对·出钩有力

打卡方法

扫一扫右方的二维码，关注墨点字帖公众号。点击"墨点打卡"，再点击"硬笔打卡"，找到《楷书入门》打卡板块，拍照上传你的习字内容，有机会获得其他小伙伴或墨点老师的点赞、点评。

另外，在公众号中输入"问卷"，按提示填写即可提交。

墨点字帖
公众号

床前明月光疑是地上霜举头

望明月低头思故乡小时不识

月呼作白玉盘又疑瑶台镜飞

在青云端

唐李白诗二首 荆霄鹏

条　幅

　　这幅作品的形式是条幅。作品幅式呈竖式，竖向字数多于横向字数。若末行正文下方留空较大，落款可写在末行正文的下方；若末行正文较满，也可以另起一行落款。落款布局时应留出余地，款的底端一般不与正文平齐。若另起一行落款，则上下均不宜与正文平齐。印章不可过大。

44

目录

CONTENTS

作品欣赏

横　幅

　　下面两幅作品的形式是横幅。作品幅式呈横式，横向字数多于竖向字数。一幅完整的书法作品包括正文、落款、印章。一般的书写顺序是由上至下，由右至左，正文完成后写落款。正文用楷书，落款则可用楷书或行书。落款字不可大于正文字。印章不可过大。传统书法作品不使用标点符号。

霄鹏抄（印）　唐李峤诗　竿斜　入竹万　千尺浪　花过江　开二月　秋叶能　解落三

霄鹏抄（印）　清袁枚诗　口立闭　忽然　捕鸣蝉　樾意欲　声振林　黄牛歌　牧童骑

写字姿势与执笔方法

一、正确的写字姿势

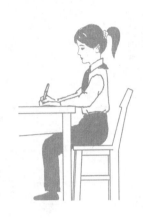

头摆正　头部端正，自然前倾，眼睛离桌面约一尺。

肩放平　双肩放平，双臂自然下垂，左右撑开，保持一定的距离。左手按纸，右手握笔。

腰挺直　身子坐稳，上身保持正直，略微前倾，胸离桌子一拳的距离，全身自然、放松。

脚踏实　两脚放平，左右分开，自然踏稳。

二、正确的执笔方法

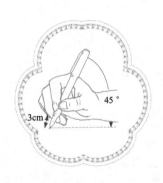

正确的执笔方法，应是三指执笔法。具体要求是：右手执笔，拇指、食指、中指分别从三个方向捏住离笔尖 3cm 左右的笔杆下端。食指稍前，拇指稍后，中指在内侧抵住笔杆，无名指和小指依次自然地放在中指的下方并向手心弯曲。笔杆上端斜靠在食指指根处，笔杆和纸面约呈 45°角。执笔要做到"指实掌虚"，即手指握笔要实，掌心要空，这样书写起来才能灵活运笔。

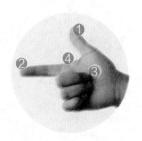

四点定位记心中

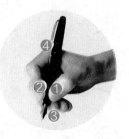

❶与❷捏笔杆
❸稍用力抵住笔
❹托起笔杆

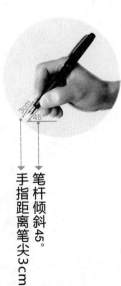

手指距离笔尖3cm
笔杆倾斜45°

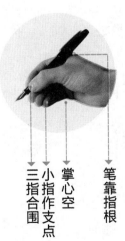

三指合围作支点
小指空
掌心空
笔靠指根

佳字边

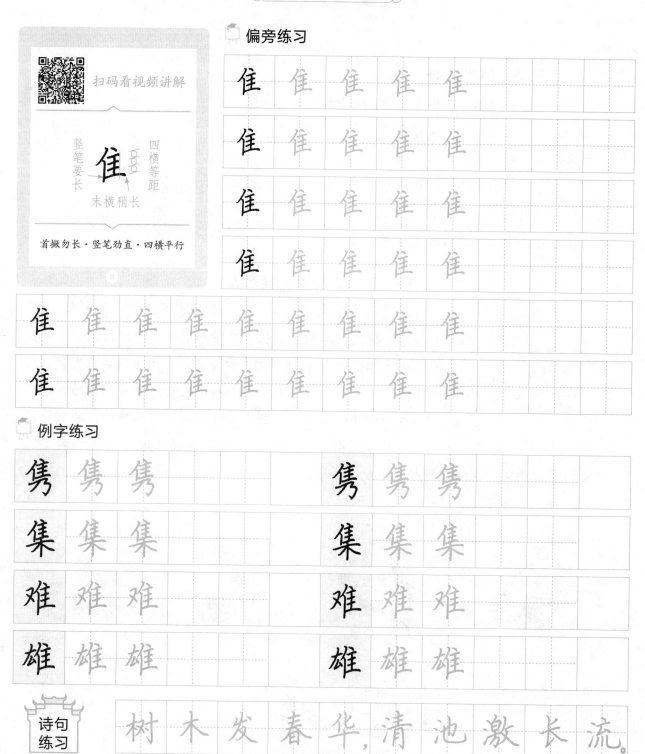

📖 偏旁练习

📖 例字练习

诗句练习：树木发春华，清池激长流。

书法知识　**布白匀称**：是指对每个字、每个笔画作适当安排，以达到视觉协调的状态。不要把"匀称"理解为"均匀"。字有长短、大小的不同，笔画有多少、斜正的不同，要统筹考虑，不要死板地大小划一，否则容易失去书法的表现力。

控笔训练

直 线

通过执笔和运笔，训练横、竖方向的手指、手腕配合度。

训练目的：增强横、竖相关笔画或字的线条质感。

斜 线

通过执笔和运笔，训练左右倾斜方向的手指、手腕配合度。

训练目的：增强撇、捺相关笔画或字的线条质感。

折 线

通过执笔和运笔，训练笔画连接呼应，方向发生改变时手指、手腕的配合度。

训练目的：增强笔画的连接呼应关系，使线条质感挺实。

轻 重

通过执笔和运笔，训练手指、手腕对细微力量的把控能力。

训练目的：增强笔画的线条质感及流畅度。

雨字头

⬚ 偏旁练习

雨 雨 雨 雨 雨

雨 雨 雨 雨 雨

雨 雨 雨 雨 雨

雨 雨 雨 雨 雨

雨 雨 雨 雨 雨 雨 雨 雨 雨

雨 雨 雨 雨 雨 雨 雨 雨 雨

扫码看视频讲解

雨
|◦|◦|◦|◦|
四点向中竖靠拢

中竖居正·四点匀布·左右对称

⬚ 例字练习

雪 雪 雪 　　雪 雪 雪

雷 雷 雷 　　雷 雷 雷

雾 雾 雾 　　雾 雾 雾

霖 霖 霖 　　霖 霖 霖

诗句练习　风 暖 鸟 声 碎, 日 高 花 影 重。

书法知识　**笔势连贯:** 是指点画之间气势相连, 互相呼应, 合为一体, 而不是每一笔各自为政, 互不相干。点画间保持连贯, 整个字就会显得生动而有气势。

常用基本笔画

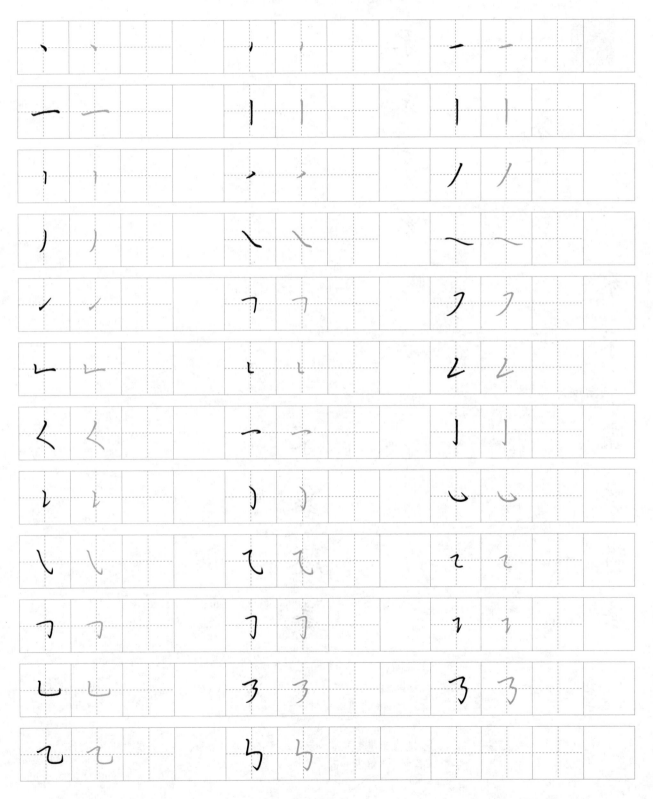

豕字旁

扫码看视频讲解

短不同 三撇长 豕 捺画舒展

重心平稳

参差均匀·收放有度·其身勿斜

☐ 偏旁练习

豕 豕 豕 豕 豕

豕 豕 豕 豕 豕

豕 豕 豕 豕 豕

豕 豕 豕 豕 豕

豕 豕 豕 豕 豕 豕 豕 豕

豕 豕 豕 豕 豕 豕 豕 豕

☐ 例字练习

家 家 家　　　家 家 家

象 象 象　　　象 象 象

豚 豚 豚　　　豚 豚 豚

豪 豪 豪　　　豪 豪 豪

诗句练习　晓日寻花去,春风带酒归。

书法知识　**提按:**书法术语。写字运笔中起落的动作。提,是笔向上拎;按,是笔往下顿。行笔有提按动作,就能保持笔锋居中,令笔画丰富。

偏旁部首

言字旁

扫码看视频讲解

点稍靠右

竖稍倾斜

点不宜低·点竖直对·出钩有力

📋 偏旁练习

📋 例字练习

让	让	让			让	让	让
识	识	识			识	识	识
证	证	证			证	证	证
讽	讽	讽			讽	讽	讽

走字旁

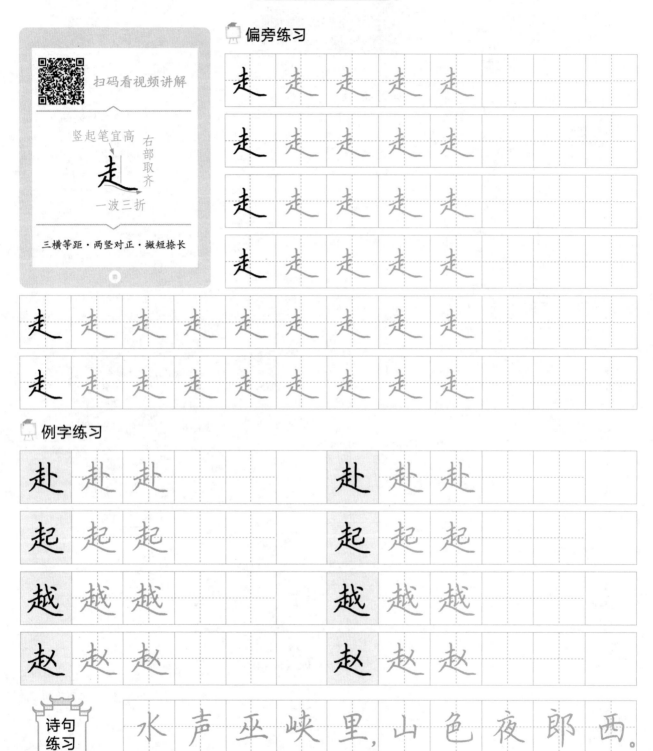

扫码看视频讲解

竖起笔宜高　右部取齐
走
一波三折

三横等距·两竖对正·撇短捺长

偏旁练习

例字练习

赴　赴　赴　　　　　赴　赴　赴

起　起　起　　　　　起　起　起

越　越　越　　　　　越　越　越

赵　赵　赵　　　　　赵　赵　赵

诗句练习　水声巫峡里，山色夜郎西。

书法知识　　**筋书：** 书法术语。劲健遒丽的点画谓之"筋书"。东晋卫夫人《笔阵图》称："善笔力者多骨，不善笔力者多肉，多骨微肉者谓之'筋书'，多肉微骨者谓之'墨猪'。多力丰筋者圣，无力无筋者病。"颜真卿、柳公权之书有"颜筋柳骨"之说。

立刀旁

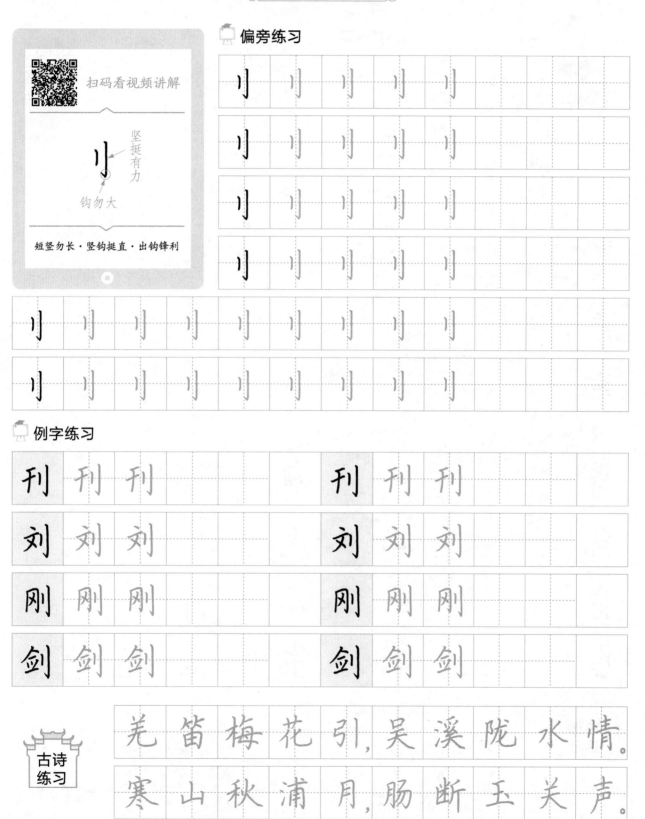

扫码看视频讲解

坚挺有力
钩勿大

短竖勿长·竖钩挺直·出钩锋利

偏旁练习

刂 刂 刂 刂 刂

刂 刂 刂 刂 刂

刂 刂 刂 刂

刂

刂 刂 刂 刂 刂 刂 刂 刂 刂 刂

刂 刂 刂 刂 刂 刂 刂 刂 刂 刂

例字练习

刊	刊	刊				刊	刊	刊
刘	刘	刘				刘	刘	刘
刚	刚	刚				刚	刚	刚
剑	剑	剑				剑	剑	剑

古诗练习

羌 笛 梅 花 引, 吴 溪 陇 水 情。

寒 山 秋 浦 月, 肠 断 玉 关 声。

虎字头

扫码看视频讲解

撇勿过弯 虎 留出位置

四横抗肩·撇用竖撇·"七"部靠上

偏旁练习

卢 卢 卢 卢 卢

卢 卢 卢 卢 卢

卢 卢 卢 卢 卢

卢 卢 卢 卢 卢

卢 卢 卢 卢 卢 卢 卢 卢 卢

卢 卢 卢 卢 卢 卢 卢 卢 卢

例字练习

虏 虏 虏　　虏 虏 虏

虎 虎 虎　　虎 虎 虎

虑 虑 虑　　虑 虑 虑

虚 虚 虚　　虚 虚 虚

诗句练习　月 下 飞 天 镜, 云 生 结 海 楼。

书法知识　**聚墨痕：**书法术语。中锋运笔，因笔锋常在点画中间行进，笔画的中央线着墨最多，凝聚成一道浓重的墨线痕迹，故而得名。

单人旁

扫码看视频讲解

亻

注意竖的起笔位置

撇不宜长·竖用垂露·其身勿斜

偏旁练习

例字练习

仁	仁	仁			仁	仁	仁
仅	仅	仅			仅	仅	仅
但	但	但			但	但	但
们	们	们			们	们	们

古诗练习

十年磨一剑,霜刃未曾试。

今日把示君,谁有不平事。

鸟字边

扫码看视频讲解

鸟

首撇较直立

首撇勿斜·三竖稍斜·末横左探

偏旁练习

鸟 鸟 鸟 鸟 鸟

鸟 鸟 鸟 鸟 鸟

鸟 鸟 鸟 鸟 鸟

鸟 鸟 鸟 鸟 鸟

鸟 鸟 鸟 鸟 鸟 鸟 鸟 鸟 鸟

鸟 鸟 鸟 鸟 鸟 鸟 鸟 鸟 鸟

例字练习

鸡 鸡 鸡 ⁢ ⁢ 鸡 鸡 鸡

鸠 鸠 鸠 ⁢ ⁢ 鸠 鸠 鸠

鸭 鸭 鸭 ⁢ ⁢ 鸭 鸭 鸭

鸪 鸪 鸪 ⁢ ⁢ 鸪 鸪 鸪

诗句练习 明月松间照,清泉石上流。

书法知识 **中锋:** 书法术语。指行笔时将笔的主锋保持在点画的中线,以区别于偏锋。用中锋写出的线条圆浑而有质感。

单耳刀

扫码看视频讲解

位置宜低

可垂露可悬针

横不宜长·折钩内收·竖笔劲直

偏旁练习

卩 卩 卩 卩 卩

卩 卩 卩 卩 卩

卩 卩 卩 卩 卩

卩

卩 卩 卩 卩 卩 卩 卩 卩 卩

卩 卩 卩 卩 卩 卩 卩 卩 卩

例字练习

印 印 印　　印 印 印

卯 卯 卯　　卯 卯 卯

却 却 却　　却 却 却

即 即 即　　即 即 即

古诗练习

清浅白石滩，绿蒲向堪把。

家住水东西，浣纱明月下。

金字旁

扫码看视频讲解

首撇有力　右齐平　末横稍长

三横等距·竖笔劲挺·其身宜高

偏旁练习

钅　钅　钅　钅　钅

钅　钅　钅　钅　钅

钅　钅　钅　钅　钅

钅　钅　钅　钅　钅

钅　钅　钅　钅　钅　钅　钅　钅　钅

钅　钅　钅　钅　钅　钅　钅　钅　钅

例字练习

钥　钥　钥　　　　钥　钥　钥

铁　铁　铁　　　　铁　铁　铁

铜　铜　铜　　　　铜　铜　铜

锹　锹　锹　　　　锹　锹　锹

对联　五言　清 风 左 右 至 苦 调 短 长 吟

书法知识　运腕：书法术语。用笔的一种技法。写字除了要掌握正确的执笔法，还要掌握正确的运腕法。北宋黄庭坚称"腕随己意左右"，手腕上下提按和左右调正笔锋，"令笔心常在点画中行"，写出的笔道才坚劲圆浑，富有质感。

左耳刀

扫码看视频讲解

横稍向右上斜
右部对齐
不可悬针

耳郭勿大·右部对齐·竖用垂露

偏旁练习

阝 阝 阝 阝 阝

阝 阝 阝 阝 阝

阝 阝 阝 阝 阝

阝 阝 阝 阝 阝

阝 阝 阝 阝 阝 阝 阝 阝 阝 阝 阝

阝 阝 阝 阝 阝 阝 阝 阝 阝 阝 阝

例字练习

阳 阳 阳　　　阳 阳 阳

阴 阴 阴　　　阴 阴 阴

阵 阵 阵　　　阵 阵 阵

阿 阿 阿　　　阿 阿 阿

古诗练习

南山尝种豆,碎荚落风雨。

空收一束萁,无物充煎釜。

书法小课堂（四）

同一偏旁在字中不同位置的写法有何不同？

初学楷书，对于同一偏旁在字中不同位置的写法，你知道怎么区分吗？如何写才能不相互混淆呢？在日常应用中，为了造型的美观，同一部首处于字中不同位置时，我们应着重注意其高低、长短或宽窄的变化。下面为大家举例进行说明。

木部依据所处的位置不同，其宽窄、长短会有所变化。位于字左时，右侧的笔画宜收缩，左侧的笔画宜伸展；位于字底时，竖上部宜收缩，下部撇捺宜伸展或化为两点；位于字头时，竖笔下部勿长，其余笔画宜伸展。

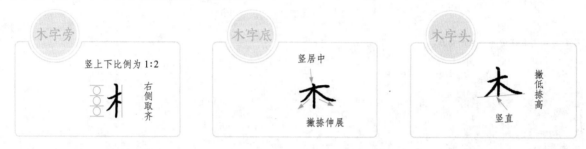

日部依据所处的位置不同，其宽窄、长短会有所变化。位于字左时，称日字旁，宜窄不宜宽，位置略高；位于字上时，称日字头，其形略扁，且略呈倒梯形；位于字下时，称日字底，其形略扁，两竖劲直平行。

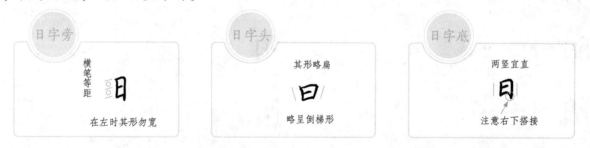

十部依据所处的位置不同，其横竖长短会有所变化。位于字左时，称十字旁，横短竖长，且横左宜伸，横右宜缩，以让右部；位于字上时，称十字头，横长竖短，竖上宜伸，竖下宜缩，以让下部，竖笔略带撇意；位于字底时，称十字底，横长竖短，横下宜伸，横上宜缩，以让上部。

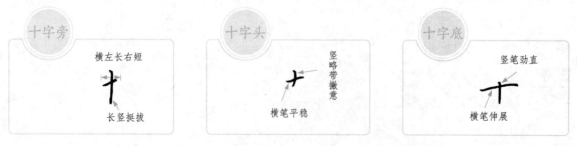

右耳刀

扫码看视频讲解

耳郭稍大
一般为悬针

耳郭稍大·竖笔劲直·竖末悬针

偏旁练习

阝 阝 阝 阝 阝

阝 阝 阝 阝 阝

阝 阝 阝 阝 阝

阝

阝 阝 阝 阝 阝

阝 阝 阝 阝 阝 阝

例字练习

邪	邪	邪		邪	邪	邪
邹	邹	邹		邹	邹	邹
邮	邮	邮		邮	邮	邮
邯	邯	邯		邯	邯	邯

古诗练习

巴江可惜柳,柳色绿侵江。
好向金銮殿移阴入绮窗。

皿字底

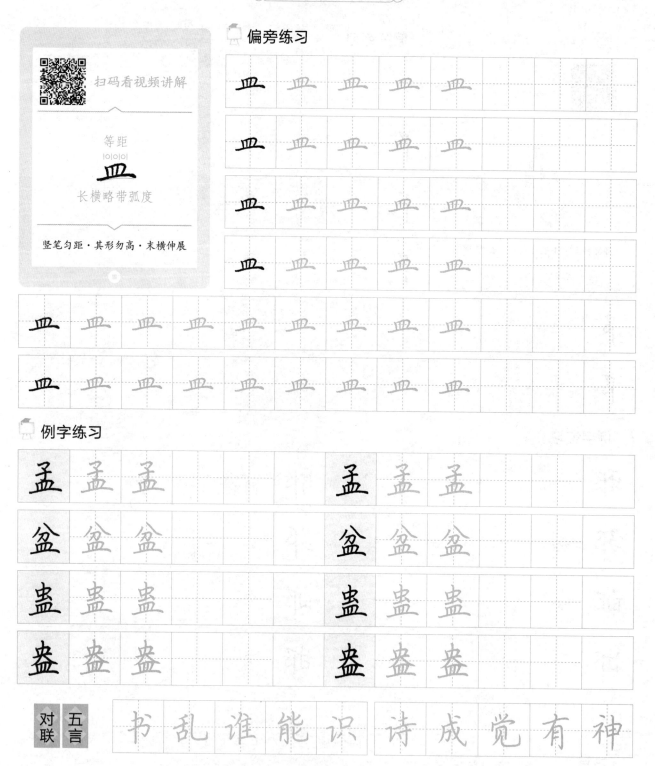

扫码看视频讲解

等距

皿

长横略带弧度

竖笔匀距·其形勿高·末横伸展

偏旁练习

例字练习

孟 孟 孟 　　 孟 孟 孟

盆 盆 盆 　　 盆 盆 盆

盅 盅 盅 　　 盅 盅 盅

盏 盏 盏 　　 盏 盏 盏

对联 五言　书 乱 谁 能 识　诗 成 觉 有 神

书法知识　**金错刀**：对颤笔书写的美称。《谈荟》载："南唐李后主善书，作颤笔樛曲之状，遒劲如寒松霜竹，谓之金错刀。"

三点水

扫码看视频讲解

距离不同

注意提的指向

略呈弧形·两点形同·末提勿平

📝 偏旁练习

📝 例字练习

江	江	江			江	江	江
沙	沙	沙			沙	沙	沙
法	法	法			法	法	法
河	河	河			河	河	河

古诗练习

关 山 客 子 路 , 花 柳 帝 王 城 。

此 中 一 分 手 , 相 顾 怜 无 声 。

病字旁

扫码看视频讲解

首点高昂

疒

撇勿过弯

首点高昂·撇为竖撇·末提稍平

偏旁练习

疒　疒　疒　疒　疒

疒　疒　疒　疒　疒

疒　疒　疒　疒　疒

疒　疒　疒　疒　疒

疒　疒　疒　疒　疒　疒　疒　疒　疒　疒

疒　疒　疒　疒　疒　疒　疒　疒　疒　疒

例字练习

疕　疕　疕　　　　疕　疕　疕

疯　疯　疯　　　　疯　疯　疯

病　病　病　　　　病　病　病

疼　疼　疼　　　　疼　疼　疼

| 对联 五言 | 夕 | 来 | 秋 | 兴 | 满 | 朝 | 坐 | 落 | 花 | 间 |

书法知识 **逆锋：**书法术语。运笔的一种技法。为了藏锋铺毫，用逆入的方法，"欲下先上，欲右先左"，以反方向行笔的称"逆锋"。用逆锋作字，往往具有苍劲老辣的意趣。"裹锋"为"逆锋"的一种。

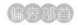

书法小课堂（一）

硬笔书法基础知识

硬笔书法是指用硬质笔头书写汉字的艺术形式。古人在龟甲和兽骨上刻写的甲骨文、在铜器上铸刻的金文，以及后世书家使用更多的硬笔工具所书写的字迹，散发出无穷的艺术魅力，这些也属于硬笔书法。

20世纪末21世纪初，各种硬笔书法展、硬笔书法大赛不胜枚举，硬笔书法培训如火如荼，硬笔书法教材广受欢迎，硬笔书法热在全国兴起。然而，随着计算机技术的飞速发展，人们书写汉字的频率变得越来越低。中小学写字教学不受重视，企事业单位实行电脑"无纸化"办公，提笔忘字成了人们的通病。计算机技术的发展在一定程度上影响和制约了硬笔书法的普及，但是从客观上来说，人们的日常学习和生活又离不开汉字书写；而且专家指出，汉字书写还能促进学生手与脑的协调发展和审美能力的提高，激发学生对中国传统文化的兴趣。

一、硬笔书法的特点

硬笔书法和毛笔书法关系密切。千百年来，书法在历代书家的实践中，已经形成了一套比较完整的汉字间架结构规律和章法。这些虽然主要是在毛笔书法的实践中被总结出来的，但同样适用于硬笔书法。学习毛笔书法有助于学习硬笔书法，而学习硬笔书法又能促进毛笔书法的学习，两者完全可以兼学。但是，由于硬笔与毛笔的属性不同，两者在表现上又有明显的区别。毛笔的笔锋具有较大的弹性，笔画表现力非常丰富，而硬笔的笔锋弹性较小，笔画表现力稍显逊色。所以学习硬笔书法要适应硬笔本身的特点，对于间架结构和章法的训练，应该远多于笔法的训练。只要在笔画的起、收、转、行方面稍加注意，加上行笔方向、角度、长短准确，就能写出令人赞叹的硬笔字。

二、练习的方法

临帖是练字的不二法门，也是最容易见效的"捷径"。书法与绘画不同，绘画要"写生"，书法要"写熟"，这个"熟"就是说要把字帖中的例字临熟，熟能生巧。临帖是有要求的，那就是精准，方法是"斤斤计较"。在临写每一个笔画、每一个字之前，要预先观察这个笔画的位置、角度、长短，做到心中有数，然后下笔临习。临完一个字，不要着急临下一个字，而要把已临写的字与原帖的字进行对比，以找出不同之处，再临一遍进行修正；然后再次与原帖对比找不同，再临……如此反复多次，直到与原帖写得差不多为止。只有这样少字多临，逐个击破，才能真正学到好字的精髓。

反文旁

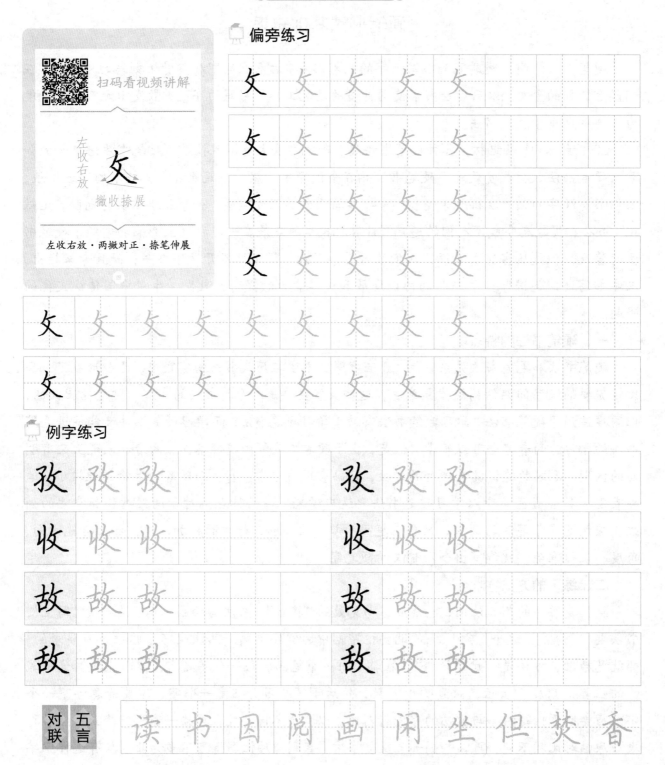

扫码看视频讲解

左收右放

攵

撇收捺展

左收右放·两撇对正·捺笔伸展

偏旁练习

攵　攵　攵　攵　攵

攵　攵　攵　攵　攵

攵　攵　攵　攵　攵

攵　攵　攵　攵　攵

攵　攵　攵　攵　攵　攵　攵　攵　攵

攵　攵　攵　攵　攵　攵　攵　攵　攵

例字练习

攻　攻　攻　　　　攻　攻　攻

收　收　收　　　　收　收　收

故　故　故　　　　故　故　故

敌　敌　敌　　　　敌　敌　敌

| 对联 五言 | 读 | 书 | 因 | 阅 | 画 | 闲 | 坐 | 但 | 焚 | 香 |

书法知识　　**裹锋**：书法术语。用笔的一种技法。起笔向反方向运行，"欲下先上，欲右先左"。凡取圆势用笔，笔锋内敛于点画中间的称"裹锋"。裹锋一般用于隶书、篆书。

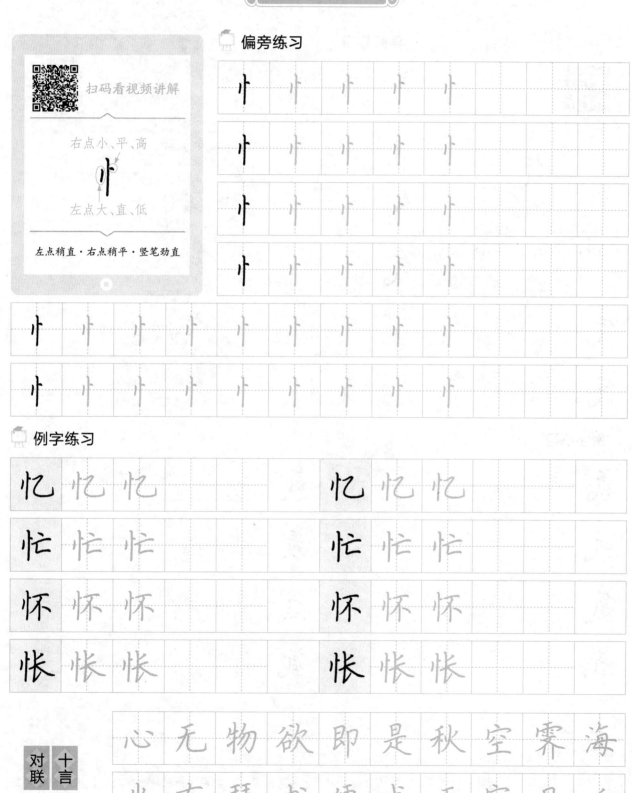

竖心旁

扫码看视频讲解

右点小、平、高

忄

左点大、直、低

左点稍直·右点稍平·竖笔劲直

偏旁练习

例字练习

忆 忆 忆 忆 忆 忆

忙 忙 忙 忙 忙 忙

怀 怀 怀 怀 怀 怀

怅 怅 怅 怅 怅 怅

对联 十言

心 无 物 欲 即 是 秋 空 霁 海

坐 有 琴 书 便 成 石 室 丹 丘

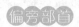

气字旁

扫码看视频讲解

平行等距　互　气　注意钩的指向

诸横平行·斜钩劲展·出钩向上

偏旁练习

气 气 气 气 气

气 气 气 气 气

气 气 气 气 气

气 气 气 气 气

气 气 气 气 气 气 气 气 气

气 气 气 气 气 气 气 气 气

例字练习

氛 氛 氛　　　　氛 氛 氛

氖 氖 氖　　　　氖 氖 氖

氢 氢 氢　　　　氢 氢 氢

氧 氧 氧　　　　氧 氧 氧

对联 五言　云 山 起 翰 墨 星 斗 焕 文 章

书法知识　**折锋**：书法术语。笔画转换方向时的一种用笔技法。即笔锋在转换方向时，由阳面翻向阴面，或由阴面翻向阳面。折锋利于点画方劲和创造姿势。清代包世臣有言："以搭锋养势，以折锋取姿。"

宝盖

扫码看视频讲解

首点居正
左点直立
似鸟视胸

两点不同·横笔舒展·钩部锋利

偏旁练习

宀　宀　宀　宀　宀

宀　宀　宀　宀　宀

宀　宀　宀　宀　宀

宀

宀　宀　宀　宀　宀　宀　宀　宀

宀　宀　宀　宀　宀　宀　宀　宀

例字练习

宏　宏　宏　　　　　宏　宏　宏

宝　宝　宝　　　　　宝　宝　宝

宜　宜　宜　　　　　宜　宜　宜

客　客　客　　　　　客　客　客

对联　十言

交 以 道 接 以 礼 满 面 和 气

近 者 悦 远 者 来 四 海 春 风

木字旁

扫码看视频讲解

竖的上下比例为1：2

木

右部取齐

横笔抗肩·竖笔靠右·点不宜高

偏旁练习

例字练习

权 权 权　　　权 权 权

材 材 材　　　材 材 材

杜 杜 杜　　　杜 杜 杜

村 村 村　　　村 村 村

对联 五言 无 事 此 静 坐 有 情 且 赋 诗

书法知识　**侧锋：**指在下笔时笔锋稍偏侧，落墨处有厚薄。清代朱和羹《临池心解》称："正锋取劲，侧笔取妍。王羲之书《兰亭》，取妍处时带侧笔。"这种笔法最初在隶书向楷书演变时形成。

门字框

上部齐平
框形方正

门

右竖稍低

左右相称·右竖稍长·其形稍高

偏旁练习

门 门 门 门 门

门 门 门 门 门

门 门 门 门 门

门 门 门 门 门

门 门 门 门 门 门 门 门

门 门 门 门 门 门 门 门

例字练习

| 闭 | 闭 | 闭 | | | 闭 | 闭 | 闭 | | |

| 闯 | 闯 | 闯 | | | 闯 | 闯 | 闯 | | |

| 闰 | 闰 | 闰 | | | 闰 | 闰 | 闰 | | |

| 阅 | 阅 | 阅 | | | 阅 | 阅 | 阅 | | |

对联 十言

具 七 分 德 三 分 才 十 分 福

愿 人 长 寿 花 长 好 月 长 圆

示字旁

📱 偏旁练习

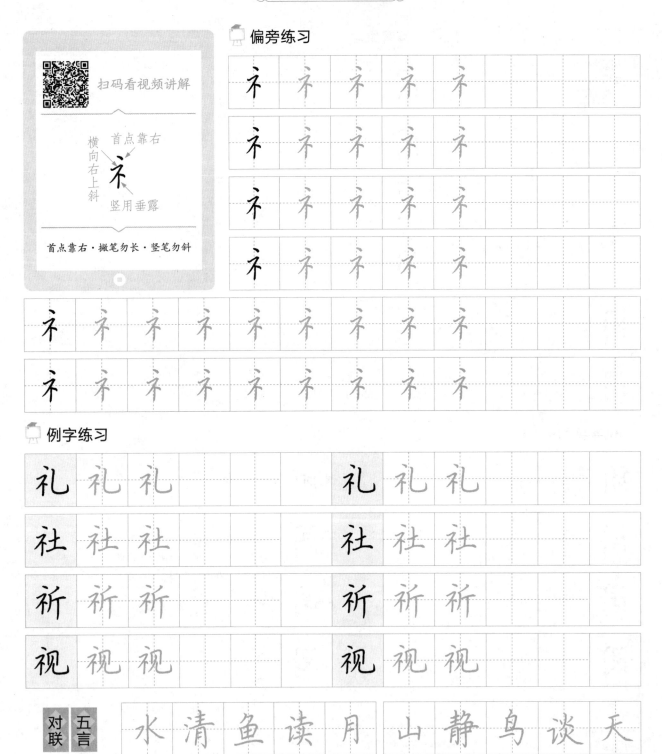

扫码看视频讲解

首点靠右
横向右上斜
礻
竖用垂露

首点靠右·撇笔勿长·竖笔勿斜

📱 例字练习

礼　礼　礼　　　礼　礼　礼

社　社　社　　　社　社　社

祈　祈　祈　　　祈　祈　祈

视　视　视　　　视　视　视

对联 五言

水 清 鱼 读 月　山 静 鸟 谈 天

书法知识　　**临摹**："临"与"摹"是传统有效的练习笔画结构的方法。"临"是将字帖摆在面前，对照着写。"摹"分为"描红"和"仿影"两种。"描红"是用墨笔在印有红字的纸上描字，"仿影"是用薄纸蒙在字帖上隔纸描写。

走之

扫码看视频讲解

首点靠右
短横向右上斜
一波三折

首点靠右·弯形准确·末捺舒展

偏旁练习

例字练习

过　过　过　　　　　　过　过　过

迟　迟　迟　　　　　　迟　迟　迟

运　运　运　　　　　　运　运　运

连　连　连　　　　　　连　连　连

对联 十言

莫 对 失 意 人 而 谈 得 意 事

从 来 有 名 士 不 取 无 名 钱

心字底

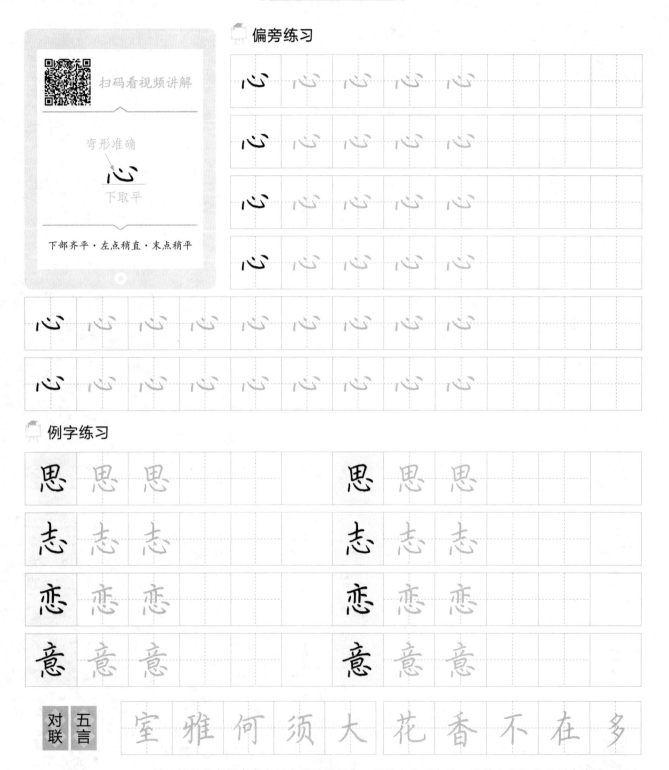

扫码看视频讲解

弯形准确
心
下取平

下部齐平·左点稍直·末点稍平

偏旁练习

心 心 心 心 心

心 心 心 心 心

心 心 心 心 心

心 心 心 心 心

心 心 心 心 心 心 心 心 心

心 心 心 心 心 心 心 心 心

例字练习

思 思 思　　　　思 思 思

志 志 志　　　　志 志 志

恋 恋 恋　　　　恋 恋 恋

意 意 意　　　　意 意 意

对联 五言　室 雅 何 须 大 花 香 不 在 多

书法知识　**帖**：最早指书写在帛或纸上的墨迹原作。因墨迹难以广传，于是人们把它们刻在木头、石头上，多次拓制，广为流传。人们将这些刻于木石上的墨迹作品及其拓本称为"帖"。刻帖的目的是为了传播书法，是为了向书法研习者提供历代名家法书的复制品。

草字头

扫码看视频讲解

略呈羊角状
上开下合
廾
撇起笔略高

右竖化撇·其形勿高·略呈羊角

偏旁练习

例字练习

花 花 花　　花 花 花

节 节 节　　节 节 节

草 草 草　　草 草 草

艺 艺 艺　　艺 艺 艺

对联 十言

绿 水 青 山 风 景 这 边 独 好
红 妆 素 裹 江 山 如 此 多 娇

书法小课堂（三）

独体字作偏旁时，如何书写？

　　独体字要写好很容易，但放进字中为什么就很难处理好呢？独体字作偏旁后发生了什么变化，有规律吗？针对这些疑问，我们归类总结了独体字作偏旁后发生的四种主要变化：1.字形变化，如"口""田""虫"等，其字形由宽变窄；2.横化为提，如"工""土""王"等，其末横化为提；3.捺化为点，如"又""火""禾"等，其处于左部时，末捺化为点；4.字形变异，如"言""示"等作偏旁时，字形完全改变。

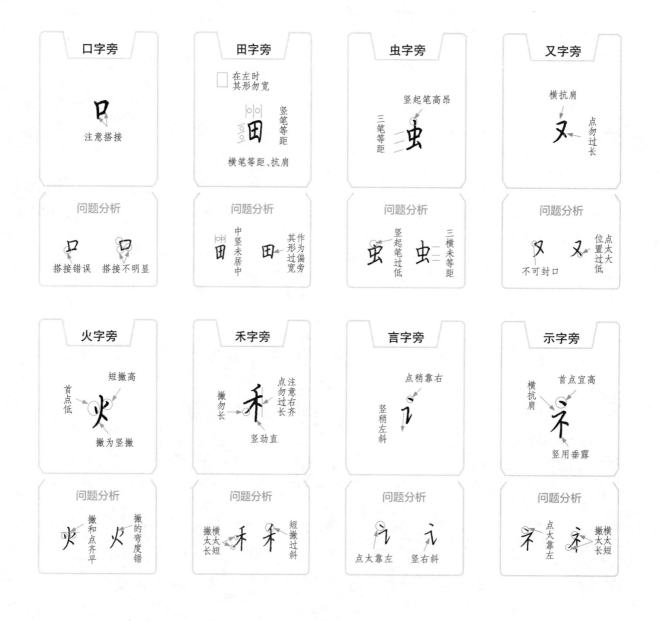

提手旁

扫码看视频讲解

提笔左探　才　右部出头勿长

横笔抗肩·竖钩劲挺·竖稍靠右

偏旁练习

才 才 才 才 才

才 才 才 才 才

才 才 才 才 才

才

才 才 才 才 才 才 才 才 才

才 才 才 才 才 才 才 才 才

例字练习

打 打 打　　　　打 打 打

抖 抖 抖　　　　抖 抖 抖

投 投 投　　　　投 投 投

持 持 持　　　　持 持 持

对联 十言

百 株 松 千 株 梅 万 竿 修 竹

五 日 风 十 日 雨 一 抹 春 山

四点底

扫码看视频讲解

中间两点稍小

四点错落

指向不同·大小不同·距离相等

偏旁练习

例字练习

点 点 点　　　点 点 点

羔 羔 羔　　　羔 羔 羔

煞 煞 煞　　　煞 煞 煞

杰 杰 杰　　　杰 杰 杰

城市
别称

厦门　自贡　抚顺　内江　成都

鹭岛　盐都　煤都　糖都　蓉城

口字旁

扫码看视频讲解

口

注意搭接

呈倒梯形・左竖出头・下横穿右

📋 偏旁练习

口	口	口	口	口					
口	口	口	口	口					
口	口	口	口	口					
口									

口	口	口	口	口	口	口	口	口	口
口	口	口	口	口	口	口	口	口	口

📋 例字练习

叼	叼	叼			叼	叼	叼	
吓	吓	吓			吓	吓	吓	
吗	吗	吗			吗	吗	吗	
哈	哈	哈			哈	哈	哈	

对联十言

有脚阳春先到故园桃李

无心明月偏临近水楼台

绞丝旁

扫码看视频讲解

丝
角度不同

其身勿宽·两撇平行·提笔劲健

偏旁练习

例字练习

纺	纺	纺			纺	纺	纺	
织	织	织			织	织	织	
绸	绸	绸			绸	绸	绸	
绫	绫	绫			绫	绫	绫	

城市别称

| 宜 | 兴 | 鞍 | 山 | 铜 | 仁 | 天 | 津 | 常 | 州 |
| 陶 | 都 | 钢 | 都 | 汞 | 都 | 津 | 沽 | 龙 | 城 |

25

书法小课堂（二）

偏旁的弧度如何准确表现？

你知道偏旁中的弧度怎么准确表现出来，怎么写才不呆板、不歪斜吗？其实，这些有弧度的偏旁处理起来须先把主笔写准，再将其他笔画依次按位置摆放，在保证整体字形不歪斜的前提下，体现部分笔画或整体的弧度。比如，三点水是偏旁整体体现弧度；而反犬旁、戈字旁、心字底、气字旁等偏旁则是其中部分笔画体现弧度。下面我们逐个讲解，方便大家有针对性地记忆与练习。

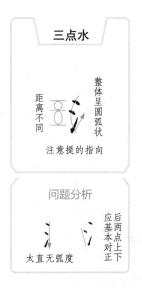

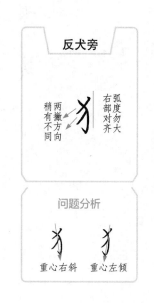

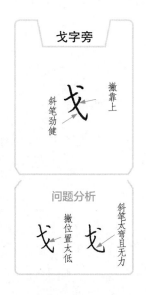

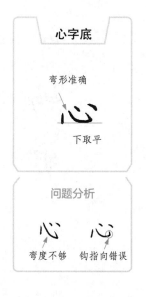

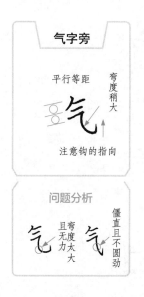

女字旁

扫码看视频讲解

提不露头
角度稍大
提画倾斜
右部对齐

女

撇画高起·点画稍长·其形宜窄

📺 偏旁练习

女　女　女　女　女

女　女　女　女　女

女　女　女　女　女

女　女　女　女　女

女　女　女　女　女　女　女　女　女

女　女　女　女　女　女　女　女　女

📺 例字练习

奴　奴　奴　　　　奴　奴　奴

如　如　如　　　　如　如　如

妈　妈　妈　　　　妈　妈　妈

妒　妒　妒　　　　妒　妒　妒

城市别称

漳州　福州　温州　沈阳　承德
芗城　榕城　鹿城　奉天　热河

24

国字框

扫码看视频讲解

两横平行　注意搭接

口

框的宽窄视字形而定

左右对称·横稍抗肩·右竖稍长

📖 偏旁练习

口 口 口 口 口

口 口 口 口 口

口 口 口 口 口

口

口 口 口 口 口 口 口 口 口

口 口 口 口 口 口 口 口 口

📖 例字练习

因 因 因　　　　　因 因 因

国 国 国　　　　　国 国 国

团 团 团　　　　　团 团 团

固 固 固　　　　　固 固 固

城市别称

长沙　广州　济南　开封　绍兴
星城　羊城　泉城　汴京　山阴

食字旁

扫码看视频讲解

竖笔有力　提笔劲健

首撇稍长·竖笔挺立·提笔锋利

偏旁练习

例字练习

饥　饥　饥　　　　饥　饥　饥

饮　饮　饮　　　　饮　饮　饮

饭　饭　饭　　　　饭　饭　饭

饼　饼　饼　　　　饼　饼　饼

城市别称

赣州　荆州　重庆　蚌埠　南宁
虔城　江陵　山城　珠城　邕城

双人旁

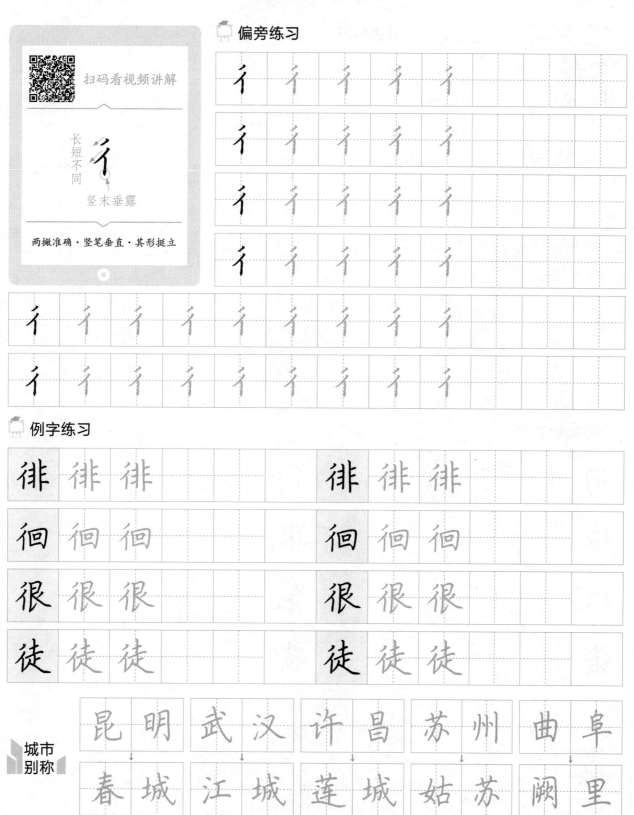

📺 偏旁练习

扫码看视频讲解

长短不同
竖末垂露

两撇准确·竖笔垂直·其形挺立

📺 例字练习

徘 徘 徘 徘 徘 徘
徊 徊 徊 徊 徊 徊
很 很 很 很 很 很
徒 徒 徒 徒 徒 徒

城市别称

昆明	武汉	许昌	苏州	曲阜
春城	江城	莲城	姑苏	阙里

反犬旁

扫码看视频讲解

弧度勿大
右部对齐

两撇方向
稍有不同

其形勿短・身弯形正・两撇不同

📝 偏旁练习

犭 犭 犭 犭 犭

犭 犭 犭 犭 犭

犭 犭 犭 犭 犭

犭

犭 犭 犭 犭 犭 犭 犭 犭 犭 犭

犭 犭 犭 犭 犭 犭 犭 犭 犭 犭

📝 例字练习

狗　狗　狗　　　　狗　狗　狗

狼　狼　狼　　　　狼　狼　狼

狼　狼　狼　　　　狼　狼　狼

猪　猪　猪　　　　猪　猪　猪

城市别称

扬州　泉州　柳州　泸州　宁波
芜城　鲤城　壶城　酒城　四明

打卡日期:_____年___月___日

打卡日期：_____年___月___日

打卡日期：＿＿＿＿年＿＿月＿＿日

打卡日期:_____年___月___日

打卡日期：_____年____月____日

打卡日期:_____年___月___日

打卡日期：_____年____月____日